LES GRAVEURS DE L'ÉCOLE DE FONTAINEBLEAU

II.

CATALOGUE
DE
L'ŒUVRE DE FANTUZI

PAR

F. HERBET

FONTAINEBLEAU

MAURICE BOURGES, IMPRIMEUR BREVETÉ
Rue de l'Arbre-Sec, 32

1897

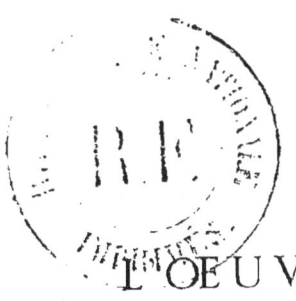

CATALOGUE

DE

L'OEUVRE DE FANTUZI

Extrait des *Annales de la Société historique et archéologique du Gâtinais (1896)*.

Tiré à 5o exemplaires.

LES GRAVEURS DE L'ÉCOLE DE FONTAINEBLEAU

II.

CATALOGUE

DE

L'OEUVRE DE FANTUZI

PAR

F. HERBET

FONTAINEBLEAU

MAURICE BOURGES, IMPRIMEUR BREVETÉ
Rue de l'Arbre-Sec, 32

1897

II.

CATALOGUE

DE

L'OEUVRE DE FANTUZI

§ 1ᵉʳ. — L'Œuvre.

Le catalogue de l'œuvre d'Antoine Fantuzi rédigé par Bartsch compte 37 numéros. Passavant en ajoute dix autres, dont deux nous paraissent faire double emploi avec des estampes déjà décrites. Tout cela ne forme pas la moitié de l'œuvre du graveur dont nous avons réuni ici 105 planches. Les additions proviennent de l'attribution à l'artiste de 28 estampes connues seulement comme anonymes et de 32 jusqu'ici non citées, et cette attribution est fondée tantôt sur la présence du monogramme resté inaperçu, tantôt sur l'analogie évidente que présentent les estampes anonymes avec celles qui portent la marque du graveur.

La manière de Fantuzi est très caractéristique : c'est pour la qualifier qu'on ne saurait faire un meilleur emploi du mot *strapassé,* tant l'artiste met de

négligence voulue dans son travail. Le dessin de Fantuzi, dit M. Renouvier[1], est large, magistral, mais il n'est exempt ni de recherche, ni d'incorrection : ses figures sont allongées, musculeuses, avec des têtes étroites, des bouches criardes, qui prêtent à sa manière un aspect étrange et bourru; leurs contours ondoyants donnent plus d'attrait à ses figures de femmes. Sa gravure bornée au travail de l'eau-forte a plus d'énergie et de hardiesse que d'agrément; mais elle est variée et ne manque pas toujours de moelleux. Il procède ordinairement par hachures grosses, allongées, mais quelquefois par des coups de pointe grignotés.

Fantuzi a reproduit la plus grande partie des tableaux peints par le Rosso dans la galerie François Ier, quelques fresques du Primatice, et de nombreux dessins de Jules Romain; mais ce qui le classe au premier rang des maîtres de l'École de Fontainebleau, ce qui donne à son œuvre une importance capitale, c'est la série des ornements. Il a copié les uns sur les encadrements de la galerie François Ier; les autres sont de sa composition; ils ont été vraisemblablement exécutés dans d'autres pièces du château. C'est ce qu'on peut conjecturer d'après les mentions qui figurent sur les registres des comptes :

1537-1540. A Anthoine de Fanton, dit de Boullongne, paintre, pour les dits ouvrages (en la chambre du premier estage de

[1]. *Des types et des manières des maîtres graveurs* (Montpellier, 1854, p. 174).

dessus le portail et entrée du chasteau), à raison de sept livres par mois.

1540-1550. A Anthoine Fantoze, paintre, pour ouvrages de paintures qu'il a faicts et pour avoir vacqué aux patrons et pourtraits en façon de grotesque pour servir aux autres paintres besongnans aux ouvrages de paintures de la grande gallerie estant en la grande basse court du dit chasteau (la galerie d'Ulysse), à raison de vingt livres par mois.

Les eaux-fortes de Fantuzi ont porté au loin la renommée de l'École de Fontainebleau. Elles ont été copiées en France; elles ont été imitées en Italie, comme nous aurons l'occasion de le constater au cours de nos descriptions. Rien n'égale la variété et la richesse de ces compositions, où les cariatides, les guirlandes de fleurs et de fruits, les masques, les génies, les satyres, sont disposés avec un art original, qui a créé le style de l'École.

§ 2. — L'Artiste. Antoine de Trente?

Vasari raconte ainsi un épisode de la vie du Parmesan : « Pendant son séjour dans la ville de Bologne, il (le Parmesan) fit graver quelques estampes en clair obscur, et entre autres un Diogène et le martyre de s^t Pierre et de s^t Paul. Il prépara encore une foule de dessins qu'il voulait faire graver sur cuivre par un certain maestro Antonio de Trente, qu'il avait pris chez lui à cet effet; mais il ne poursuivit pas alors ce projet, parce qu'il fut forcé d'exécuter quantité de tableaux et d'autres ouvrages pour des gentilshommes bolonais…

A cette époque, le graveur Antonio de Trente,

dont nous avons parlé plus haut, profita un matin du moment où Francesco était encore au lit, pour lui forcer un bahut et lui voler tous ses cuivres et ses bois gravés, ainsi que tous ses dessins. Puis il s'en alla au diable avec ce butin, sans qu'on ait jamais su ce qu'il était devenu. Toutefois Francesco retrouva ses planches qu'Antonio avait déposées chez un de ses amis à Bologne, probablement avec l'intention de venir les prendre plus tard ; mais les dessins furent à jamais perdus. »

Charles Blanc, dans son *Histoire des Peintres*, après avoir rapporté ce passage de Vasari, ajoute : Ce que Vasari et Parmesan ne savaient point, on l'a su depuis. Antoine de Trente se réfugia en France et vint travailler à Fontainebleau sous la direction du Primatice : c'est Antoine Fantuzi.

Cette hypothèse, généralement admise, est séduisante. Elle rattache l'École de Fontainebleau à l'inventeur de la gravure à l'eau-forte en Italie ; elle tend à expliquer par l'influence du Parmesan la décoration du château où se rencontrent les figures de femmes, longues, élancées, telles que le Maître les affectionnait. Mais, toute séduisante qu'elle est, il est nécessaire de rechercher si elle repose sur une base sérieuse et si elle s'accorde avec les faits connus.

Il est assez étonnant, tout d'abord, que Vasari, si bien renseigné sur les artistes, ses contemporains, et resté en relation avec le Primatice, dont il décrit les travaux, n'ait rien su de cette histoire, et qu'il ait ignoré la nouvelle carrière qui s'ouvrait en France pour Antoine de Trente. Les érudits des siècles

suivants qui ont découvert cette identité auraient bien dû nous donner leurs raisons.

Comme Antoine de Trente n'a gravé que sur bois et que Fantuzi n'a gravé qu'à l'eau-forte, il est impossible de chercher des arguments dans la façon dont ils ont manié des outils différents.

Si l'on considère les dates des estampes signées par Fantuzi, on constate qu'il se trouvait à Rome, en 1540, qu'il est venu en France, vers la même époque, dix ans après le délit dont il est inculpé, et que, pour commencer, il n'a reçu qu'un salaire minime, 7 livres par mois. C'est seulement dans la période de 1540 à 1550 que son talent a été apprécié à sa juste valeur, et qu'il a touché 20 livres par mois, comme les artistes les mieux payés. Je trouve qu'Antoine de Trente, élève du Parmesan, auteur estimé de gravures sur bois parues avant 1530, devait avoir, en 1540, d'autres exigences et ne pouvait pas se contenter de 7 livres par mois.

Si, d'autre part, nous cherchons une indication dans l'ensemble de l'œuvre de l'artiste, nous voyons qu'il n'a gravé que quatre estampes d'après le Parmesan, alors qu'il en gravait quatorze d'après le Primatice, dix-huit d'après le Rosso, sans compter la série de vingt-cinq pièces d'ornements, dix-neuf d'après Jules Romain et vingt et une d'après l'antique. De ces quatre dessins du Parmesan, trois avaient été déjà gravés antérieurement, et pour le quatrième, Fantuzi a loyalement indiqué que Parmesan en était l'auteur par l'inscription : FR. PA. INV. (n° 78). Ce n'était pas la peine de voler les dessins de son maître pour en tirer un si faible parti.

Enfin la similitude des marques doit-elle nous servir de preuve d'identité? Le chiffre d'Antoine de Trente est invariablement composé des deux seules lettres AT, ainsi disposées en monogramme.

$$\overline{A}$$

Fantuzi a employé plusieurs marques, mais jamais celle-là. Ainsi l'on trouve :

1) Son prénom et son nom entiers (n° 52) :

 ANTONIO FANTVZI

2) Son prénom abrégé et son nom presque entier (n^{os} 22, 47) :

 ANT. FATVZI

3) Son prénom et son nom en deux monogrammes (n° 101) :

 $$A\overline{T} \cdot \overline{A}$$

4) Les quatre lettres ANT. F., tantôt séparées (n^{os} 18, 5o) :

 $$A\overline{T}, \ A\overline{T}$$

5) Tantôt réunies (n^{os} 40, 44, 77, etc.) :

 $$\overline{N}, \ \overline{AF}$$

6) Puis seulement les deux lettres AF, juxtaposées ou réunies, de manière à former N, avec

les deux jambes de l'A et le montant de l'F (n° 63) :

7) Dans cette disposition, la barre supérieure de l'F est fréquemment prolongée en arrière, de façon à former un T, ce qui nous ramène à la 5ᵉ combinaison (n° 38) :

8) Enfin les deux lettres AT réunies de manière à former l'N (n°ˢ 37, etc.) :

Ainsi, non seulement on ne rencontre pas, dans cette variété de marques, plus grande encore que nous ne pouvons l'indiquer, la première forme; mais encore il n'en est pas une seule, même la dernière, dans laquelle la présence du T ne s'explique par les initiales d'Antoine, ANT. La comparaison des divers signes ne laisse, à mon avis, aucun doute, sur l'explication qu'il en faut donner.

Zani[1], examinant cette question d'identité entre Antoine Fantuzi et Antoine de Trente, s'attache à l'argument suivant : « J'ai sous les yeux, dit-il, une des estampes du maître, qui représente Alcytoé et ses deux sœurs métamorphosées en chauves-souris; on y lit CLAIREMENT : *Bologna Innventor* (c'est-à-

1. *Enciclopedia metodica delle belle arti* (Parma, 1819, VIII, p. 272).

dire le Primatice, surnommé d'ordinaire en France le Bologna), *Antonius Fantuzzi* T *fecit* 1542. Ce T ne peut s'interpréter autrement que *Tridentinus*, du nom de sa patrie. »

J'ai aussi sous les yeux cette même estampe (n° 52) et je n'y vois pas le moindre T : ce qui me dispense de chercher à l'expliquer [1].

Abandonnons un instant les marques gravées sur les estampes, pour chercher ailleurs les renseignements qu'elles ne nous ont pas fournis. S'il était démontré qu'Antoine de Trente n'est autre qu'Antonio Cavalli, élève du Parmesan, graveur sur bois, d'une famille originaire de Borgo San Sepulcro, né à Trente, réunissant en sa personne toutes les particularités qu'on a pu relever dans la vie d'Antoine de Trente, cela avancerait fort la question. Cette identité, affirmée, paraît-il, dans les manuscrits d'Oretti, est niée par d'autres : ceux-là même qui la nient, comme Antonio Mazetti, cité par Zani, admettent l'existence distincte de trois artistes, Antonio da Trento, Antonio Cavalli et Antonio Fantuzi.

Sans recourir à cette démonstration, il nous suffira, pour dégager la personnalité de notre graveur, d'établir qu'il est né à Bologne, et qu'il n'a dès lors rien de commun que le prénom avec l'infidèle élève du Parmesan [2].

1. En examinant la pièce à la loupe, on arrive à remarquer que la barre supérieure de l'F de *Fecit* dépasse un peu en arrière : mais il est impossible d'y voir un monogramme, et Zani a lu CLAIREMENT le T !

2. Malpé, Huber et Rost écrivent qu'Antonio Fantuzi est né à Viterbe en 1520; Basan le fait naître également à Viterbe, en 1631 ! Même en supposant une faute d'impression, 1631 pour 1531, l'erreur est évidente, car les meilleures planches de l'artiste sont datées de 1540 à 1545.

Il existait à Bologne une famille Fantuzi qui occupait dans la ville un rang élevé. Vezzani nous apprend qu'un François Fantuzi y était gonfalonier en 1571. Une inscription rapportée par Malvasia *(Felsina*, I, p. 20) rappelle que le Père Jésuite Pasotto Fantuzi *(Fantulius)* fit réparer, à ses frais, en 1578, les peintures de l'église St-Jacques le Majeur, à Bologne, qui étaient l'œuvre de Jacque et Simon Avanzi, Bolonais. Ferdinand Fantuzi, un des plus illustres sénateurs, protecteurs de la Compagnie des Peintres, possédait une galerie de tableaux que décrit le même Malvasia (p. 213). Zani, qui connaissait tous ces documents, n'a pas voulu s'en servir.

D'autre part, nous lisons dans les Registres des Comptes : « *A Anthoine de Fanton, dit de Boullongne* », ce qui ne doit pas se prendre pour un surnom, mais pour la traduction littérale de *Fantuzi di Bologna*. Nous trouvons de même : *Nicolas, dit Modesne; Virgile Buron, peintre, dit de Boullongne; Jean Bavron, aussy dit de Boullongne*, sans compter le Primatice qui a fini par absorber le mot *Bologna*. Ainsi notre peintre graveur s'était présenté au Roi de France et à ses officiers comme étant de Bologne, et s'il avait usurpé un état civil mensonger, en prenant le nom d'une famille honorablement connue, tous ses compatriotes, à commencer par le plus illustre et le plus puissant, Francesco Primaticcio, n'auraient pas manqué de protester.

Il y a plus : Fantuzi, dans le n° 22 représentant une grotte en gresserie, la grotte de Fontainebleau, s'est expressément réclamé de sa patrie par l'inscrip-

tion suivante, disposée dans deux cartouches séparés.

A gauche[1] :

<div style="text-align:center">

ANT : F$\overline{\text{AT}}$VZ

I · DE · B°L°GNA

</div>

A droite[2] :

<div style="text-align:center">

FECIT · AN

$\overline{\text{D}}$ · $\overline{\text{M}}$ · $\overline{\text{D}}$ · 45

</div>

Le tout ne peut se lire que de la façon suivante : *Antonio Fantuzi de Bologna fecit anno Domini* 1545.

Cependant Zani, tout pénétré de cette pensée qu'il fallait que Fantuzi fût Antoine de Trente, a corrigé la transcription de Bartsch qui était exacte, et Passavant, prétendant relever son erreur, est tombé dans la même faute. Tous deux ont lu :

<div style="text-align:center">

ANT · F$\overline{\text{AT}}$VZI

I · DE · B°L°GNA

</div>

ce qui, d'après leur interprétation, devait signifier : *Antonio Fantuzi fecit anno Domini* 1545. I. *(inventione) de Bologna*. De telle sorte que le Primatice *(Bologna)* devenait ainsi l'auteur d'un dessin et peut-être l'architecte d'un pavillon, auxquels il était vraisemblablement resté étranger ; mais le mot *Bologna* était expliqué et n'indiquait plus la patrie du graveur.

1. Les lettres DE, NA, sont en monogramme.
2. Les lettres AN sont aussi en monogramme.

La lecture proposée par Zani et par Passavant, passant de gauche à droite, pour remonter ensuite à gauche, était déjà bien étrange : mais ce qui doit la faire absolument rejeter, c'est que l'ɪ final n'existe pas plus que le ᴛ de tout à l'heure. Le mot *Fantuzi* est coupé en deux : il faut, de toute nécessité, lire la seconde ligne après la première, dans chaque inscription.

Notre peintre graveur ne doit donc pas être chargé des méfaits d'Antoine de Trente; il n'a pas été élève du Parmesan; il ne l'a pas volé; et toutes les considérations qu'on avait déduites de cette hypothèse sont vaines. C'est un compatriote du Primatice, appelé par celui-ci en France, non pour éviter la peine d'un délit commis dix ans auparavant, mais pour l'aider dans ses travaux. La part qu'il y a prise est importante et l'œuvre que nous allons décrire la fera connaître.

CATALOGUE DE L'ŒUVRE DE FANTUZI

Ornements de Fontainebleau

1. B. 30. Paysage montueux dans un montant d'ornements, où l'on voit à droite un satyre, à gauche une satyresse, l'un et l'autre accompagnés de jeunes satyres. Dans un fronton, au haut du cadre qui renferme le paysage, sont les lettres f. r. f., *Franciscus Rex Franciæ*. A la gauche d'en bas se trouvent le chiffre et l'année 1543. L. 524; H. 260.

 C'est l'encadrement du premier tableau de droite en entrant dans la galerie François Ier par le côté du grand escalier, représentant *l'Ignorance chassée*. Il a été librement copié par André Schiavone, qui s'en est servi pour entourer un sujet de sa composition (B. 27)[1].

2. B. 32. Montant d'ornements offrant la vue d'une ville située au pied d'une montagne et baignée par une large rivière. On remarque à la gauche et à la droite du montant un vieillard debout dans une niche entre deux termes d'enfants. Quatre génies ailés arrangent des fes-

[1]. Bartsch décrit sous le nom d'André Schiavone, le célèbre peintre vénitien, une suite de vingt et une estampes, exécutées, dit-il dans sa notice, d'après des dessins du Titien. Plus loin il indique que cette suite est précédée d'un titre dans lequel l'éditeur, Franc. Valesio, annonce au public un recueil de dessins d'après l'Antique : *Raccolta de' disegni et compartimenti diversi, tratti da Marmi et Bronzi de gli antichi Romani*. Cependant les compositions, dont il s'agit, n'appartiennent ni au Titien, ni à l'Antique : il suffit de les regarder, pour s'assurer que ce sont des copies des Ornements de Fontainebleau, au milieu desquels l'artiste a inséré des sujets de son invention. André Schiavone n'est jamais venu en France; il faut donc admettre qu'il s'est inspiré des eaux-fortes des maîtres de Fontainebleau. Parmi les estampes que nous allons décrire, dix lui ont servi de modèle. Les autres pièces de la suite ont été copiées sur des ori-

tons au haut de l'estampe. Au bas du vieillard qui est à gauche se trouve la lettre f. *(Franciscus)* et au bas de l'autre la lettre r. *(Rex)*. Le chiffre est à la gauche d'en bas. L. 497; H. 242.

C'est l'encadrement du troisième tableau à gauche représentant *l'Embrasement de Catane*. A rapprocher du n° 10 d'une suite de Du Cerceau.

3. B. 34. Montant d'ornements offrant la vue d'une ville fortifiée de tours et de murs et baignée par une rivière. Elle est renfermée dans une forme ovale au bas de laquelle la lettre f. *(Franciscus)* est dessinée dans un cartouche. Le côté gauche du montant présente un groupe de trois femmes nues qui portent une espèce de panier rempli de fruits et qui sont placées sur un stylobate. Dans le bas sont deux couples d'enfants qui semblent chanter dans un livre de musique et qui sont accompagnés d'un chien. Des figures semblables occupent le côté droit. Le chiffre est marqué à la gauche d'en bas. L. 524. H. 255.

C'est l'encadrement du quatrième tableau à droite, *Danaë*. Du Cerceau a reproduit ces ornements, en laissant le cadre vide. René Boyvin les a reproduits aussi, en les disposant autour d'un dessin du Rosso, *La Nymphe de Fontainebleau*. Son estampe a été copiée par un anonyme. Elle a servi à MM. Couder et Alaux pour dessiner et peindre en face de la *Danaë* le tableau

ginaux de Fantuzi ou d'un autre qu'on retrouvera quelque jour. Ainsi le n° 16 offre le décor de la cheminée du salon dit de François Ier. (La partie supérieure seulement, bien entendu, puisque le reste date de Louis-Philippe.) Les cartouches de Du Cerceau ont pu aussi être mis à contribution. Quant au titre cité par Bartsch, je crois qu'il est postérieur aux eaux-fortes et qu'il est l'œuvre de l'éditeur, désireux de tirer parti des planches parvenues en sa possession; ce titre manque à notre exemplaire, composé d'épreuves de premier état.

Il est assez intéressant de noter l'influence de l'École de Fontainebleau s'exerçant, dès son origine, sur les Écoles italiennes, au point qu'un peintre de grand talent, comme le Schiavone, ne dédaigne pas de lui emprunter ses motifs de décoration.

qu'on y voit aujourd'hui, et qui est entouré du même encadrement que celle-ci[1].

4. B. 33. Montant d'ornements offrant la vue d'un pays montueux richement orné de parties d'arbres et d'une ville. Le montant présente à gauche une femme, à droite un homme, l'un et l'autre nus et assis. Au dessus du cadre qui renferme le paysage, on voit un cartouche où l'on a représenté un triton s'approchant d'une nymphe assise sur le bord de la mer. Le chiffre est à la gauche d'en bas. L. 490; H. 244.

C'est l'encadrement du septième tableau à gauche, *Vénus châtiant l'Amour*. André Schiavone a copié ces ornements dans la 14ᵉ estampe de la suite des Panneaux (B. 26). Du Cerceau les a aussi reproduits[2].

5. B. 29. Paysage offrant une ville située au pied d'une montagne et baignée d'une rivière qui s'étend sur toute la largeur du tableau. Sur le devant à gauche, un homme à cheval traîne à la corde une petite barque. Ce paysage est au milieu d'un montant d'ornements mêlés de différentes figures, parmi lesquelles on remarque à gauche et à droite le terme d'un homme qui tient de ses deux mains un rond marqué de la lettre F. *(Franciscus)* et qui est accompagné de deux anges. Le chiffre est tracé au coin de la droite d'en bas, dans le segment d'un cercle couvert d'ombre. Pièce cintrée par en haut. L. 504; diamètre de la hauteur : 327.

C'est l'encadrement du septième tableau à droite, représentant *le Combat des Centaures et des Lapithes* : on le trouve dans les ornements de Du Cerceau.

6. B. 31. Paysage offrant la mer avec plusieurs vaisseaux faisant voile vers un pays montueux qui occupe le côté

1. Voir la note sur le n° 4 de l'œuvre de L. D.

2. L'épreuve de la Bibliothèque nationale présente dans le cartouche du milieu une inscription manuscrite : *De Pierre Courteys* : c'est le célèbre émailleur limousin. On trouve, à la Bibliothèque de l'École des Beaux-Arts, d'autres estampes de l'École de Fontainebleau, portant le même nom.

droit du tableau. Ce paysage est au milieu d'un montant d'ornements où l'on voit à gauche et à droite deux hommes qui portent de grands festons de fruits. En haut sont six enfants assis en différentes attitudes; un autre se voit au milieu d'en bas. Le chiffre est marqué vers la gauche d'en bas, au-dessous d'un mascaron. Pièce cintrée par en haut. L. 510; diamètre de la hauteur : 327.

7. B. 36. Panneau d'ornements offrant au milieu une espèce de cartouche, au haut duquel est assis un homme nu, tenant de chaque main un bâton dont l'un est surmonté d'un brandon, l'autre de deux serpents entrelacés et placés au milieu de deux ailes. Des deux côtés de ce cartouche sont debout, à gauche un homme, à droite une femme, qui se terminent en grosses queues de serpent entortillées. Au bas du cartouche, des hommes nus sont assis par terre, le dos contre un grand mascaron. Au milieu d'en bas est le chiffre, à l'envers. H. 343; L. 215.

8. B. 37. Panneau d'ornements entremêlés de différentes figures. On voit en haut deux dragons au milieu de deux anges qui tiennent un feston, plus bas, à gauche, une femme et un satyre, à droite une autre femme accompagnée de l'amour, plus bas encore deux hommes assis, dont chacun tient une corne d'abondance, et tout en bas deux enfants montés sur des chevaux ailés, placés aux deux côtés d'un écu marqué de la lettre F. Le chiffre se voit dans une espèce de cartouche qui est au-dessus de l'écu dont on vient de parler. H. 376; L. 242.

A rapprocher du n° 3 de la suite de Schiavone (B. 15) et du n° 5 d'une suite de Du Cerceau.

9. Passavant 46. Grand cartouche. Dans le compartiment du milieu on voit deux vaisseaux sur l'eau, et sur le rivage une ville; à droite et à l'horizon, une forteresse. L'encadrement présente, en haut, deux génies assis, le dos appuyé contre des amas de fruits; sur les côtés, un enfant tenant des festons de fruits est surmonté par

deux autres enfants; dans les angles du bas, un vase d'où s'échappent des flammes. Le chiffre est vers le milieu du bas. H. 225; L. 382.

A rapprocher du n° 11 de la suite de Schiavone (B. 23).

10. Passavant 47. Grand cartouche avec compartiment carré vide au milieu. De chaque côté une femme cariatide. Dans la bordure, on voit des enfants et des amours avec des festons de fruits; dans le haut, deux figures nues. Le chiffre est au milieu du bas. H. 293; L. 418.

A rapprocher du n° 13 de la suite de Schiavone (B. 25).

11. B. 123 des anonymes. Montant d'ornements offrant au milieu un carré vide, entouré de plusieurs figures, parmi lesquelles se font remarquer en haut, au milieu, le jeune Hercule étouffant deux serpents, à gauche un satyre et à droite une satyresse. L. 251; H. 243.

A rapprocher du n° 1 de la suite de Schiavone (B. 13).

12. B. 129 des anonymes. Montant d'ornements. Il offre à gauche un paysage dans le segment d'une forme ronde, sur la bordure de laquelle on remarque, en haut, Diane; en bas, un petit amour qui sonne de la trompette. A la droite de l'estampe, un autre paysage est renfermé pareillement dans une forme ronde, qui est bordée d'ornements, et animée par trois amours dont deux sont assis en haut, le troisième au milieu d'en bas. L. 316; H. 242.

L'attribution à Fantuzi est de Robert-Dumesnil, catalogue de 1838.

13. B. 140 des anonymes. Montant d'ornements présentant un pays entrecoupé d'une rivière, qui s'écoule dans la mer vue dans le lointain. Dans une forme ovale, bordée d'ornements entremêlés de plusieurs figures d'enfants nus. En bas, à gauche, un satyre assis par terre fait des caresses à une femme. Un groupe semblable est à droite; dans ce dernier, le satyre prend la femme par le visage. L. 403; H. 254.

A rapprocher du n° 18 de la suite de Schiavone (B. 30) et du n° 9 d'une suite de Du Cerceau, qui a d'ailleurs plusieurs fois reproduit ce motif.

14. Cadre carré vide, au milieu d'ornements qui semblent être la reproduction d'un plafond. En bas le squelette d'une tête de cheval, au-dessus de deux enfants ailés, terminés en lions, qui s'embrassent; sur les côtés, enfants tenant des têtes de Méduse. H. 370; L. 240 (B. N.)[1].

A rapprocher du n° 7 de la suite de Schiavone (B. 19) et du n° 2 d'une suite de Du Cerceau.

15. B. 114 des anonymes. Paysage offrant quelques bourgs situés au pied de plusieurs rochers mouillés par une large rivière. Ce paysage est dans un encadrement carré, orné en haut d'une tête de cerf placée au milieu de deux enfants couchés et en bas de deux autres enfants qui portent des festons de fruits et dont l'un est debout à gauche, l'autre à droite. H. 284; L. 262.

A rapprocher du n° 6 de la suite de Schiavone (B. 18).

16. Variante de la composition précédente, n'offrant que le cadre, sans le sujet central. En bas, la date : 1543. H. 173; L. 188. (B· A., coll. Lesoufaché).

17. Grand cadre ovale vide : à gauche, une femme qui se presse les seins; à droite, un homme drapé, tenant son coude droit dans sa main gauche; fleurs et fruits. Le chiffre, en sens inverse, est à la droite du bas. H. 421; L. 280. (B. N.).

18. B. 21. Jupiter assis sur son trône, envoyant sur terre les trois déesses Junon, Vénus et Pallas, pour se soumettre au jugement de Pâris. On voit ces trois déesses à la gauche du tableau, qui est de forme ovale et renfermé

[1]. Pour les estampes nouvellement décrites, les références sont indiquées comme suit : B. N., Bibliothèque nationale, à Paris; Bˣ A., Bibliothèque de l'École nationale et spéciale des Beaux-Arts, à Paris; R. D., Catalogue des ventes Robert-Dumesnil; F. H., Collection de l'auteur.

dans une bordure d'ornements entremêlés de différentes figures, parmi lesquelles se font particulièrement distinguer deux statues de femmes, qui sont debout dans des niches; celle de droite tient une grappe de raisins; celle de gauche, une lyre. Au bas de cette dernière est le chiffre avec l'année 1543. L. 504; H. 350.

19. B. 128 des anonymes. Panneau d'ornements composé d'un cadre ovale vide en hauteur, des deux côtés duquel sont des enfants portant des guirlandes de fruits; au-dessus est assis un enfant avec des ailes de papillon. A droite et à gauche, un montant d'architecture offrant à la base, d'un côté, la foudre ailée, de l'autre, des torches en croix, et au sommet deux enfants ailés. L. 325; H. 250.
A rapprocher du n° 19 de la suite de Schiavone (B. 31).

20. Panneau d'ornements offrant un rond qui est resté vide : en haut, trois enfants dont deux portent des torches, et le troisième, au milieu, souffle dans deux longues cornes. En bas, squelette de tête d'animal et deux enfants appuyés sur leurs mains. H. 298; L. 218. (F. H.).

21. Variante du panneau précédent. Le rond est orné d'un paysage. Les deux enfants du bas ont le corps renversé en arrière. Attribution contestable. H. 255; L. 145 (F. H.).

22. B. 35. Dessin d'une grotte, en gresserie. Deux cartouches en haut portent ces inscriptions sur deux lignes :

A gauche :

$$\mathrm{ANT : F\bar{A}TVZ}$$
$$\mathrm{I \cdot DE \cdot B^oL^oGNA}$$

A droite :

$$\mathrm{FECIT \cdot AN}$$
$$\mathrm{\bar{D} \cdot \bar{M} \cdot \bar{D} \cdot 45}$$

Les lettres DE, NA, AN, sont en monogrammes. L. 426; H. 296.

Cette estampe rappelle la façade de la grotte sur le jardin des Pins. Il en existe une copie, sans inscriptions, par un graveur anonyme (non décrite). Le maître L. D. est l'auteur d'une estampe analogue (F.H. 17).

Orfèvrerie.

Nous rangeons sous ce titre, comme suite des *Ornements*, trois planches reproduisant douze vases différents.

Il existait dans le Cabinet du Roi, à Fontainebleau, une très riche et très nombreuse collection d'objets d'or et d'argent. L'inventaire en fut dressé en 1560. Le manuscrit qui le contient existe en double à la Bibliothèque de l'Arsenal (n° 5163) et à la Bibliothèque nationale (ms. franç. 4732)[1].

Cet inventaire énumère des centaines de bassins, d'aiguières, de coquilles, de coupes, de chopines, de burettes, de flacons, de pots, pour ne parler que de la vaisselle de table. M. Plon y a retrouvé la fameuse salière de Benvenuto Cellini, aujourd'hui à Vienne[2]. Tous ces objets ont été transportés en 1562 à la Bastille, à Paris, où ils semblaient plus en sûreté; mais ils n'étaient pas garantis contre la volonté royale qui, quatre ans après, en condamnait la majeure partie à la fonte, pour subvenir aux besoins de l'État.

Lorsque Fantuzi habitait Fontainebleau, toutes ces richesses ornaient encore le Cabinet du Roi, et ce me paraît être une hypothèse assez plausible que de considérer les estampes du graveur comme la reproduction d'objets qu'il avait tous les jours devant les yeux, peut-être de ceux dont le Rosso avait donné le dessin. Les descriptions très sommaires de l'inventaire ne permettent guère de reconnaître les vases qui sont ici

1. Il a été publié dans la *Revue universelle des Arts,* année 1856.
2. *Benvenuto Cellini*, par Eugène Plon (Paris, 1883, in-f°).

représentés. On pourra les chercher sous les numéros suivants, que nous donnons à titre d'exemples :

« Une grande coquille en nacre de perle, garnie d'argent doré, où il y a dessus un Bacchus, enrichie de quarante neuf rubiz et d'un diamant en table et de six petites pointes de diamantz et esmeraudes du Pérou et cinq saphis, pesant vii marcs ii onces, estimé iiic lx. »

« Une grande couppe de jaspe rouge, avec le pied et son couvercle d'argent doré, faict à personnages à demi taille, pesant neuf marcs, estimée lxxii. »

« Deux grandes burettes d'esmail bastaillé d'argent doré, pesant ung marc six onces, estimées xiii. »

« Sept petits flacons d'or, ouvraige de fil, esmaillez de blanc et de rouge, estimés viii. »

« Trois aiguières à biberon couvertes, troys aiguières descouvertes, deux potz à eau, deux potz à vin, ung autre pot à vin, le tout de mesme esmail et ouvraige, le tout estimé vixx ».

23. B. 143 des anonymes. Dessin de deux vases sur une même planche. — Le premier représente une aiguière à une seule anse. Il est orné d'ouvrages en bas relief, parmi lesquels on remarque à la droite d'en haut un Amour en l'air, un peu plus bas un rang d'écrevisses et au milieu plusieurs Tritons et Néréides dans l'eau. L'année 1543 est marquée à la gauche d'en bas.

Le second offre une espèce de bocal, dont le support représente un groupe de satyres et satyresses. Le couvercle est orné d'un jeune homme faisant des caresses à une jeune femme. Ces deux figures (Bacchus et Ariane), qui sont assises, sont accompagnées de deux amours dont l'un supporte un grand anneau. L. 403? H. 296?

Nous n'avons jamais rencontré que des épreuves séparées de chacun de ces vases.

24. Cinq vases debout à la file sur une tablette. Ceux des extrémités sont en gaîne et leurs couvercles sont formés

de têtes tirant la langue. L. 328; H. 177 (R. D. 1862; F. H.).

25. Cinq vases debout à la file sur une tablette. Celui du milieu, orné de satyres adossés à sa panse, offre pour anse supérieure deux serpents qui se tiennent par la queue et mordent le bord du vase. L. 329; H. 174 (R. D. 1862; B¹ A.; F. H.)¹.

D'APRÈS LE ROSSO.

Fontainebleau. Galerie François I^{er}.

26. B. 68 des anonymes. Dispute de Minerve et de Neptune. L. 410; H. 260.

Le tableau est au-dessus de la porte, du côté du grand escalier; il a été aussi gravé par René Boyvin (R. D. 67).

Faisait-il partie de la décoration primitive de la Galerie? On peut en douter, car le P. Dan n'en parle pas. L'abbé Guilbert écrit en 1731 : « Au-dessus de la porte qui donne passage au vestibule et à la chapelle, la Victoire couronne François I^{er} après ses grands et difficiles travaux, et l'Histoire oblige le Temps de se prêter pour conserver la mémoire de ses grandes actions. Ce tableau à fraisque et camayeux est de Person (Poerson), qui le fit environ l'an mil sept cent dix. » Mais qu'y avait-il à cette place avant 1710?

Mariette remarque que cette pièce est composée dans la même manière que les tableaux de la Galerie des Réformés. Je ne crois pourtant pas qu'elle en soit, ajoute-t-il; du moins le P. Dan n'en fait point mention. Plus tard, il ajoute cette note : Elle n'en est point.

1. Le catalogue de la vente de Laurencel indique, sous le n° 48, un « dessin de quatre vases debout sur une console » qui pourrait bien n'être que le fragment d'une épreuve de l'un ou l'autre des numéros précédents.

Quoi qu'il en soit, il est certain que la fresque de Poerson a subsisté jusqu'à la Révolution, qu'elle a été effacée à cette époque, et que le tableau du Rosso, deux fois gravé au xvie siècle, n'a reparu que lors de la restauration de la Galerie.

27. B. 27. L'appareil d'un sacrifice. On lit au milieu d'en bas : A Fontana Beleau. Suit la marque du graveur. L. 403; H. 270.

Le tableau est le premier à gauche, en entrant dans la galerie par le vestibule du grand escalier. Il a été gravé par René Boyvin (R. D. 15), qui a reproduit aussi le petit tableau de la bordure, *Nymphes dansant en rond* (R. D. 74).

28. B. 43 des anonymes. L'ignorance vaincue. L. 425; H. 300.

Le tableau est le premier à droite. Il a été gravé par René Boyvin (R. D. 16) et par Dominicus Zenoi.

29. L'éléphant fleurdelysé. Un éléphant portant une selle ornée de fleurs de lys, la salamandre en tête, le chiffre de François Ier sur le côté, s'avance vers la gauche, où de nombreux spectateurs se pressent sur la terrasse. Le chiffre du graveur est à droite, à mi-hauteur. L. 430; H. 290 (B. N.; F. H.).

Le tableau est le deuxième à gauche.

L'estampe présente des différences avec le tableau, tel qu'il existe aujourd'hui : c'est d'ailleurs une observation que nous pourrions répéter pour chaque sujet; mais il n'est pas facile de déterminer les changements qui viennent du graveur et ceux qui sont l'œuvre du restaurateur de la galerie. Nous possédons un dessin du xvie siècle, provenant de la collection Destailleurs, qui doit être une reproduction exacte de la composition, telle qu'elle est sortie des mains du Rosso. Le groupe des deux enfants, à droite, derrière un pilier, s'y trouve; Fantuzi l'a supprimé. Les bâtiments qui forment le dernier plan, dans l'estampe, n'existent ni dans le dessin ni dans le tableau. D'autre part, la selle semée de fleurs de lys, la forme de

la cigogne, l'œil de l'éléphant sont semblablement rendus dans l'estampe et dans le dessin; la peinture actuelle présente, pour ces détails, un style très différent.

30. B. 57 des anonymes. Enlèvement d'Amphitrite par Neptune. L'année 1548 est inscrite dans une tablette placée à la droite du bas. Attribution douteuse. H. 215; L. 114.

Ce sujet se trouve dans la bordure du tableau précédent. Il a été gravé par René Boyvin (R. D. 15), qui a reproduit aussi l'autre sujet placé de l'autre côté de la bordure, représentant le *ravissement d'Europe* (R. D. 26).

31. B. 24. Empereur tenant une grenade. D'après Bartsch, le chiffre du graveur est inscrit à la droite d'en haut sur un pilier. Les épreuves que l'on trouve le plus communément ne portent pas de marque. L. 410; H. 290.

Le tableau est le deuxième à droite.

32. Variante de la figure principale de la composition précédente. Ici, le roi est drapé, au lieu de porter cuirasse; les jambes sont couvertes de braies au lieu d'être nues; c'est la main gauche qui tient la grenade. H. 404; L. 250 (B. N.).

33. B. 93 des anonymes. La piété filiale ou l'embrasement de Catane. L. 438; H. 318.

Le tableau est le troisième à gauche; il a été gravé par René Boyvin (R. D. 17)[1].

1. Le troisième tableau à droite, *Cléobis et Biton*, ne semble pas avoir été gravé. M. Reiset *(Gazette des Beaux-Arts*, III, p. 198), dit le contraire; mais il se réfère au n° 93 des Anonymes de Bartsch, ce qui est évidemment une erreur, puisque ce numéro correspond au tableau précédent. Le bas-relief placé au-dessous, qui représente *la Piété romaine*, a été reproduit dans une estampe attribuée à Reverdino (B. 2 des douteuses).

Comme quatrième tableau à gauche, on comptait celui qui se trouvait dans le petit cabinet et qui avait pour sujet *Sémélé*. Il a été gravé par L. D. (F. H., 5).

Dans la galerie, au-dessus de la porte du cabinet, se trouvait le buste

34. B. 94 des anonymes. La tempête. L. 430; H. 316.

Le tableau est le cinquième à gauche; il a été gravé au XVII^e siècle par Antoine Garnier qui a inscrit à la droite du bas ces mots : *Rous Fiorentino Inven.*, mais n'y a pas mis sa marque. Du Cerceau l'a reproduit aussi dans la série des coupes.

35. B. 69 des anonymes. Vénus descendant du ciel pour secourir Adonis blessé. L. 403; H. 289.

Le tableau est le cinquième à droite.

36. Combat des Centaures et des Lapithes. On remarque au milieu l'un des Centaures, se dirigeant vers la gauche, qui prend son adversaire par les cheveux et par la barbe. Pièce ronde. D. 300 (B^x A.).

Le tableau est le sixième à droite[1].

Pavillon de Pomone.

37. B. 62 des anonymes. Vertumne et Pomone. Le chiffre du graveur, que Bartsch n'a pas aperçu, se trouve marqué à l'envers, à gauche en bas. H. 350; L. 345.

D'après le P. Dan, les deux tableaux peints à fresque dans le pavillon carré, placé à l'un des angles du jardin des Pins, étaient du Rosso. D'après l'abbé Guilbert, tous deux étaient du Primatice. Mariette attribue à ce dernier *le jardin de Priape*, que le maître L. D. a gravé (F. H. 16), et laisse, en hésitant, l'autre au Rosso. Nous suivons son autorité.

de François I^{er}, entouré de divers ornements. Domenico del Barbiere a reproduit l'un d'eux dans la figure de *la Gloire* (B. 7).

Le quatrième tableau à droite représente *Danaé*; il a été gravé par L. D. (F. H. 4). Comme *la Sémélé*, il est l'œuvre du Primatice.

1. Les autres tableaux de la galerie, savoir : *la Fontaine de Jouvence*, *l'Éducation d'Achille*, *Vénus châtiant l'Amour*, n'ont pas été gravés anciennement. On trouve ces deux derniers, l'un dans le tome I^{er} de *La Renaissance en France*, de M. Sadoux, l'autre dans le livre de Castellan. La grande *Monographie* de R. Pfnor contient aussi la reproduction de plusieurs compositions.

D'après Le Rosso *(sujets divers)*.

38. B. 1. Sainte famille. Le chiffre est à mi-hauteur du côté gauche de l'estampe. H. 314; L. 269.

 Il existe de cette composition deux copies anonymes en contre partie, l'une décrite par Bartsch (32), dont les dimensions exactes sont : H. 317; L. 272. L'autre, non décrite, est plus petite : H. 268; L. 228.

39. B. 17. Silène porté sur les bras de deux Bacchants. Vers la droite du bas est le chiffre du graveur au-dessus de l'année 1543. L. 323; H. 220.

40. B. 18. Les Muses assemblées au pied du Parnasse. Le chiffre est à la gauche d'en bas. L. 378; H. 249.

 « Je la crois du dessein du Rosso, quoyque je n'en aye aucune preuve, sur ce qu'elle est composée à peu près de la même manière que les tableaux de la Gallerie des Réformés. » (Mariette, *Abecedario*).

41. B. 26. Incinération d'un cadavre. L'épreuve de la B. N. porte cette inscription manuscrite : *Sardanapale brûlé dans son palais*. Le chiffre est gravé à la gauche du bas. L. 408; H. 264.

 L'attribution de cette composition au Rosso vient de Mariette.

42. B. 85 des anonymes. Un homme tenant un masque, accompagné de diverses figures et d'animaux. L'année 1543 est gravée dans une tablette suspendue à une branche d'arbre dans le fond à droite. L. 309; H. 275.

 « Je ne crois point cette pièce du dessein du Rosso; il me paroist que c'est un pillage : j'y vois une figure couchée qui paroist avoir été prise de Michel Ange. » (Mariette, *Abecedario*). L'attribution au graveur n'est pas contestable. Le Rosso est parfaitement capable d'avoir *pillé* Michel Ange.

43. Pass. 38. Suzanne au bain. Elle est surprise par les vieillards. Pièce signée ANT. F., à l'eau forte et terminée à la pointe froide. Gr. in-fol. (Nagler, *Monogr.*, n° 1032).

Nous ne pouvons compléter la description de cette pièce, que nous n'avons pas rencontrée. Peut-être est-ce la même composition qui a été gravée par René Boyvin (R. D. 3).

D'après le Primatice.

Fontainebleau. Porte Dorée.

44. B. 7. Saturne endormi. Au milieu d'en bas, dans la marge, on lit *Bologna Inventor*, le chiffre de Fantuzi et l'année 1544. Pièce de forme ovale. Diamètres : L. 359; H. 242.

M. de Caylus a gravé la même composition d'après le dessin qui se trouve au Louvre : sa planche est à la Chalcographie.

45. B. 67 des anonymes. Hercule se laissant habiller en femme. L. 415; H. 253.

« Estampe gravée à l'eau forte, je crois, par Fantuzzi, sans marque. » (Mariette). La même composition a été gravée en contre-partie par le maître L. D. (F. H. 3).

Chambre d'Alexandre.

46. B. 84 des anonymes. Alexandre donnant en mariage Campaspe à Apelles. L. 270; H. 219.

« Gravé sans soin, je crois, par Fantuzzi, d'après un tableau de la chambre d'Alexandre. » (Mariette). Ce tableau ne subsiste plus.

Salle de la Conférence.

47. La chute de Phaéton. En haut, dans les nuages, Jupiter et son aigle; au milieu, Phaéton tombe de son char, complètement à la renverse, ses chevaux s'échappent à

droite et à gauche. Dans le coin de droite, une inscription en trois lignes porte :

Bolog̅a inV

ent̅o ANTº

Fan̅zⁱ fecit 1545.

L. 380; H. 260 (B. N.).

La salle de la Conférence, ainsi nommée depuis celle qui y fut tenue en 1600, faisait suite au département des bains et étuves, au-dessous de la galerie François Iᵉʳ. Elle a été restaurée sous Henri IV ; mais quoique le P. Dan veuille faire honneur à ce roi des tableaux de cette pièce et de leurs enrichissements, c'est-à-dire de leurs cadres, nous croyons que les peintures sont de la décoration primitive. Tout a été détruit en 1697.

Cette même composition a été gravée au burin par un anonyme (pièce non décrite).

Chambre de Saint-Louis.

48. B. 22. Un jeune homme assis sur un lit entre les bras d'une femme. Le chiffre du graveur est vers la droite d'en bas. Pièce de forme ronde. Diamètre : 242.

Nous proposons de reconnaître dans cette composition un des huit tableaux de la chambre de Saint-Louis, consacrés aux préliminaires de la guerre de Troie : Achille, découvert par Ulysse, fait ses adieux à la fille de Lycomède.

Fontainebleau?

49. B. 81 des anonymes. Rébecca et Éliézer. H. 358; L. 345.

L'attribution à Fantuzi est de Robert-Dumesnil, décembre 1855. On a, du même dessin, une estampe du maître L. D. (F. H. 35), offrant quelques différences, qui porte l'inscription *à Fontennbleau*.

50. B. 15. Cadmus labourant le champ où il a semé les dents du dragon. Le chiffre est en bas vers la gauche. L. 255; H. 233.

51. Jupiter et Antiope. Le chiffre est à gauche en bas. L. 262; H. 162 (Bx A.).

C'est la composition qui a été gravée par George Ghisi (B. 52) et par Ferdinand, en contre-partie. L'inscription que porte l'estampe de Ghisi : A FONTANA BLEO BOL prouve bien que le Primatice en est l'auteur et qu'elle a été exécutée pour le château de Fontainebleau.

52. B. 16. Alcytoé et ses sœurs appliquées au travail. On lit vers le haut du milieu, sur une des barres d'un métier, en deux lignes :

<div style="text-align:center">Bologa Innventor Antonio Fantuzi
Fecit 1542.</div>

En bas, à gauche : ALCYTOE CUM SORORIBUS IN VESPERTILIONES; et au-dessus : *Mineia proles.* L. 305; H. 249.

53. B. 2. Une Sybille assise. La marque est à la gauche d'en bas. H. 228; L. 170.

Mariette voit plutôt dans cette figure *L'Étude*. Il existe une copie en contre-partie par Ferdinand, sans marque.

54. B. 19. Vénus et Mars se baignant. Le chiffre du graveur est marqué sur un escabeau vers le bas du côté droit. Pièce cintrée par le haut. L. 443; diamètre de la hauteur : 215.

55. B. 20. Méléagre offrant à Atalante la hure du sanglier. Le chiffre du graveur est vers la droite d'en bas. Pièce cintrée par le haut. L. 497; diamètre de la hauteur : 242.

Le dessin a été aussi attribué au Rosso.

56. Cérès (?) dans un cadre ornementé. Statue de femme, drapée, vue de face, dans un riche encadrement rectangulaire, composé de guirlandes de fruits. A chacun des angles du bas, deux amours. Le chiffre est en bas, à droite. H. 397; L. 266 (B. N., œuvre du Primatice).

D'après Jules Romain.

57. B. 3. La continence de Scipion. Vers la gauche du bas, sur la première marche du trône, se trouve le chiffre du graveur, accompagné de la date : 1543. Pièce de forme ovale. Diamètres : L. 255 ; H. 168.

Le même dessin a été gravé par Diana Sculptor (B. 33).

58. B. 12 du maître au monogramme de Jésus-Christ. La clémence de Scipion. Premier état, avant les premiers plans, avant le petit chien dans un bouclier, avant le chiffre (B. N.). Deuxième état, la planche terminée ; en bas, vers le milieu : 1545 et la marque de Fantuzi (B. N.). Troisième état, le seul que décrive Bartsch ; la marque de Fantuzi est effacée incomplètement ; à côté, la marque du maître au monogramme de Jésus-Christ. L. 484 ; H. 389.

59. B. 4. Régulus dans un tonneau hérissé de clous. Vers la gauche d'en bas le chiffre est marqué sur un instrument placé près de la tête de Régulus. L. 403 ; H. 350.

Même dessin gravé par un burin anonyme, édité successivement par Antoine Lafreri et par Henri Van Schoel (Bx A.).

60. B. 5. Combat des Horaces et des Curiaces. Le chiffre du graveur est marqué vers la gauche d'en haut, à l'angle de la barrière. L. 437 ; H. 296.

Le même dessin a été gravé en contre-partie par un anonyme de l'École de Marc Antoine (Bartsch, t. XV, p. 29).

61. B. 28. Un grand banquet. Le chiffre et l'année 1543 sont gravés vers la droite d'en bas. L. 578 ; H. 422 (B. N. ; Bx A.).

C'est évidemment la même estampe que Passavant décrit sous le n° 43, avec cette différence que Bartsch n'a connu qu'une épreuve rognée.

62. B. 22 des anonymes. Jésus-Christ lavant les pieds à ses disciples. L. 479; H. 336.

Le n° 40 de Passavant n'est, sans doute, que la même pièce.

63. B. 87 des anonymes. Un malade à qui l'on applique des ventouses. Marque à l'angle de la base du lit. L. 405; H. 237.

Le même dessin a été gravé par George Ghisi (B. 63).

64. B. 51 des anonymes. Le corps mort de Patrocle retiré du combat. L. 598; H. 376.

Le même sujet a été gravé, avec quelques différences, par L. D. (F. H. 81), et par Diana Sculptor (B. 35). Dans l'estampe de Fantuzi, le fond offre un paysage.

65. B. 48 des anonymes. Scipion se faisant apporter des papiers. Pièce cintrée. L. 537; diamètre de la hauteur : 327.

66. Seleucus se faisant crever un œil. Le fils de Seleucus est couché, enchaîné, la tête vers la gauche; le bourreau qui va lui crever l'œil avec un poinçon s'arrête sur un geste de Seleucus, entouré d'hommes et de femmes surpris. Le chiffre du graveur est sur le montant du siège sur lequel Seleucus est assis, au milieu de l'estampe. L. 303; H. 280 (B. N.).

Copie, en contre-partie, par Wenceslas Hollar, 1637.

67. La prison ou les divers supplices. Le chiffre de Fantuzi se trouve sur une tablette en bas, vers la droite, près de l'homme dont on ne voit que la tête et les mains, passées dans un carcan. L. 420; H. 290 (B. N.).

Le même sujet a été décrit par Bartsch, sous le n° 66 de George Ghisi, quoique l'attribution à cet artiste soit fort douteuse. Sur les épreuves de second état, on lit : *Reatus diversi acriterqz Julii Cesaris iustitia torquet.*

68. B. 98 des anonymes. Sujet de bataille. L. 457; H. 327.

La même composition a été gravée par Petrus Sanctus Bartholus.

Mantoue. Frises du Palais du T.

69. B. 91 des anonymes. Marche d'un bagage d'armée. L. 420; H. 266.

 Dans une suite de vingt-cinq planches, dédiée à Colbert en 1675, Antoinette Bouzonnet-Stella a reproduit la frise entière de Jules Romain, au palais du T, à Mantoue. L'estampe ci-dessus correspond à partie des numéros 2 et 3 de la suite de Stella.

70. Pass. 45. Marche de troupes, armées de boucliers. L. 426; H. 266.

 Celle-ci correspond au reste du n° 3 de la suite de Stella.

71. B. 90 des anonymes. Marche des frondeurs. Le chiffre du graveur, que Bartsch n'a pas aperçu, se trouve sur une butte en bas, à droite. L. 416; H. 256.

 Celle-ci correspond à partie des n°s 4 et 5 de la suite de Stella.

72. Marche de licteurs. Trois licteurs, précédés de trompettes, se dirigent à cheval vers la droite. L. 424; H. 268 (R. D., cat. 1838; Bx A.).

 Celle-ci correspond au n° 18 de la suite de Stella.

73. B. 25. Marche de sacrificateurs. Le chiffre est à la gauche d'en bas. L. 403; H. 249.

 Celle-ci correspond à partie des n°s 20 et 21 de la suite de Stella.

74. B. 89 des anonymes. Huit cavaliers traversant une rivière. L. 406; H. 258.

 Celle-ci correspond au n° 22 de la suite de Stella.

75. Marche d'armuriers. Un chariot à quatre roues, chargé d'une enclume, de boucliers et de cuirasses, est traîné à droite par un cheval et un mulet. Il est escorté par des hommes à pied et à cheval. L. 403; H. 251 (R. D., 1838; Bx A.).

 Celle-ci correspond au n° 23 de la suite de Stella.

D'APRÈS LE PARMESAN.

76. B. 6. Circé et les compagnons d'Ulysse. Le chiffre du graveur est à droite, au-dessous de l'adresse : *Aug. Quesnel excud.* Pièce ronde. Diamètre : 220.

 Ce dessin a été gravé par L. D. (F. H. 88); il existe aussi en clair obscur (Bartsch, XII, p. 110).

77. B. 8. La dispute entre Marsyas et Apollon. Le chiffre du graveur est en bas à gauche. H. 168? L. 139?

 Le même dessin existe en clair obscur (Bartsch, XII, p. 123).

78. B. 14. Des nymphes dans le bain. On lit au bas à droite : $\overline{FR} \cdot \overline{PA} \cdot \overline{INV}$, et le chiffre du graveur avec l'année 1543. Pièce cintrée par le haut. Diamètre de la hauteur : 256; L. 188.

79. Jason. Personnage debout, tourné vers la gauche, les vêtements flottant au vent. Le chiffre est au bas, à droite. H. 220; L. 120 (B. N.).

 C'est la contre-partie d'un clair obscur que Bartsch décrit ainsi, t. XII, p. 120 : Jason, retournant victorieux de la toison d'or. Il est vu de profil, marchant vers la gauche. Clair obscur de trois planches gravé par un anonyme et publié par André Andreani. A la gauche d'en bas on lit :

 in Mantoua 160.

D'APRÈS DIVERS.

80. B. 39 des anonymes. D'après Polydore de Caldara. Empereur romain haranguant ses soldats. H. 273; L. 217.

 « Il n'est pas sûr que cette pièce soit d'après Polydor; quoi qu'il ait de sa manière, elle pourroit estre autant d'après l'antique ou d'après Jules Romain. » (Mariette.)

81. Pass. 39. D'après Raphaël. La pêche miraculeuse. La scène se passe au fond. J.-C. est assis à droite dans un bateau, donnant la bénédiction à un de ses apôtres agenouillé devant lui, en avant d'un batelier tenant une perche. Un second bateau se voit à la file, monté par trois hommes, dont deux retirent des filets. Sur le premier plan, à gauche, on aperçoit deux femmes assises avec un enfant debout, et, de l'autre côté, deux disciples du Seigneur, dont l'un compte sur ses doigts. Une mère portant son enfant est assise derrière eux. L. 330; H. 260.

82. B. 88 des anonymes. Combat d'animaux. L. 408; H. 168.

83. Pass. 41. L'enfant prodigue. Il est agenouillé près des pourceaux dans un paysage. Pièce signée. Grand in-folio (R. Weigel, *Kunst-Catalog*, n° 13031).

84. Satyre violentant une femme. Trois amours la défendent; l'un d'eux a saisi le Satyre par les cornes. H. 393; L. 267 (Bx A.).

D'APRÈS L'ANTIQUE.

85. B. 9. Statue d'une Muse, jouant d'une double flûte. Le chiffre est à la gauche du bas. H. 249; L. 94.

86. B. 10. Statue de Cybèle. Sur le socle est écrit *Roma. De marm. D. fa. Galb. 1540*, et le chiffre du graveur, en un double monogramme. H. 233; L. 152.

87. B. 11. Statue de la déesse de la Santé, ayant sur le bras droit un serpent. Le chiffre du graveur est sur la droite du socle. H. 234; L. 107.

88. B. 12. Statue d'une femme. Le chiffre est à gauche du soubassement. H. 273; L. 148.

89. B. 13. Statue d'une femme, la tête penchée vers la droite. Le chiffre est à la droite d'en bas. H. 236; L. 121.

90. B. 23. Statue d'une femme assise, accompagnée d'un animal mutilé. Le chiffre est gravé à la gauche d'en haut. H. 215; L. 116.

91. Statue d'une femme drapée, tournant la tête à droite, le bras gauche mutilé. Le chiffre est sur la plinthe, en bas, à gauche. H. 220; L. 110 (B. N.).

92. Statue de femme drapée, tournant la tête à gauche, le bras gauche mutilé. Le chiffre est sur la plinthe, en bas, à gauche. H. 248; L. 98 (B. N.).

93. Statue de femme dansant, tenant des fleurs de la main gauche. Le chiffre se trouve à gauche, sur le soubassement. H. 231; L. 133 (Bx A.).

94. Statue de femme, vue de dos, armée d'un bouclier, se dirigeant vers la gauche. Le chiffre est à la gauche d'en bas. H. 210? L. 105 (Bx A.).

95. Statue de femme drapée, vue de face, le profil tourné vers la droite. Ses bras sont mutilés. Sans marque. H. 208; L. 103 (Bx A.).

96. Statue de femme drapée, marchant vers la gauche, le profil à gauche. Les bras sont mutilés. Sans marque. H. 228; L. 107 (Bx A.).

97. Statue de l'Abondance, marchant vers la gauche, le bras gauche relevé. Chiffre en bas à gauche, sur une haute plinthe. H. 228; L. 132 (B. N.).

98. Statue de femme drapée, retournant la tête vers la gauche, les deux bras mutilés. Le chiffre est au milieu du bas de l'estampe, à l'angle du socle, qui se présente de biais. H. 250; L. 100 (B. N.).

99. Statue de femme, tournée vers la droite, le bras gauche mutilé. L'angle gauche du haut de l'estampe n'est pas couvert de hachures. H. 220; L. 85 (B. N.).

100. Deux statues de femmes, drapées, vues de face, formant groupe. Celle de gauche, plus grande, met le bras sur l'épaule de sa compagne. Le chiffre est au milieu du bas. H. 237; L. 110 (B. N.).

101. Statue de femme drapée, ne tenant plus au sol que par la pointe des pieds; le bras gauche est mutilé. Sur la plinthe on lit : *Roma D. Latium Juvenale, 1543.* Suit le chiffre du graveur, composé d'un double monogramme. H. 275; L. 140 (B. N.).

102. Pass. 42. Statue de Melpomène, tenant un masque de la main gauche. Le chiffre est à la droite du bas. H. 225; L. 108 (F. H.; B̽ A.).

103. Pass. 44. Guerrier romain dans une niche, couronné de lauriers. Chiffre. H. 242; L. 100 (B. N.).

104. Statue de Minerve, vue de trois quarts et dirigée à droite. La tête est casquée. Les avant-bras sont mutilés. Derrière elle se voient sa lance et son égide. Premier état, sans chiffre (F. H.). Deuxième état, le chiffre est sur la plinthe à droite. Troisième état, le chiffre, mal effacé, est remplacé par le n° 72. H. 246; L. 117 (R. D. 1838).

105. Statue d'Hygie. Vue de trois quarts et tournée à droite, elle se dirige de ce côté, tenant, de la main gauche, un vase, et, de l'autre, un bâton, surmonté de feuillages. H. 237; L. 125 (R. D. 1838).

Appendice.

1. Rinceau d'ornements (R. D. 1838, et catalogue Destailleurs, n° 127). Cette pièce, marquée A. F., n'est pas de Fantuzi, mais d'Ange Falcone (B. 19).

2. Jeune homme appuyé sur un cube de maçonnerie d'après le Rosso. Attribuée à Fantuzi par le catalogue de la vente de Laurencel, à L. D. par d'autres. Nous classons cette pièce parmi les anonymes.

3. Le Christ descendu de la croix; 1543. D'après Raphaël, ou, suivant Zani, d'après le Rosso. Zani attribue la gravure à Fantuzi, mais on croit qu'elle est plutôt d'Androuet Du Cerceau.

Fontainebleau. — Maurice Bourges, imp. breveté

www.ingramcontent.com/pod-product-compliance
Lightning Source LLC
Chambersburg PA
CBHW030115230526
45469CB00005B/1651